小石雕蟲

書名　　　　　　　：　小石雕蟲
編著　　　　　　　：　梁婉薇
封面及美術設計　　：　梁婉薇
封面題字　　　　　：　鄧昌成
出版　　　　　　　：　超媒體出版有限公司
地址　　　　　　　：　荃灣柴灣角街 34-36 號萬達來工業中心 21 樓 02 室
出版計劃查詢　　　：　（852）3596 4296
電郵　　　　　　　：　Info@easy-publish.org
網址　　　　　　　：　http://www.easy-publish.org
香港總經銷　　　　：　聯合新零售（香港）有限公司
出版日期　　　　　：　2021 年 12 月
國際書號　　　　　：　978-988-8778-47-8
定價　　　　　　　：　HK$80

序

梁婉薇同學，隨吾習印，轉瞬將近八年。 其間學習不懈，創作不斷，治印數百，累積印稿盈筐。 今擬為所作鳥蟲印集譜，屬吾作序，茲略陳數語，以茲鼓勵。

婉薇自執刀，佈印謹慎，一印凡易數稿，以達完美。 所作印均典雅大方，間距分明，結構稠密。 自睹漢玉印之端正溫雅，喜不擇手，追摹至甚，尤以幼白文玉印為冠。 所作鳥蟲，兼中國博古文及西方線條，而能共溶，更多出新意。 近喜以中山王銘字入印，更頗為創新。 能從印中求印，進而印外求印，漸趨成熟矣。

余近教學於各大學專修課程及書畫學會，學員漸多，有商議組成印社，以作相互交流，故延續 「友聲印社」之志，成立「香江印社」，並與日本印社相約展於京都，婉薇毅然協助，處理社團登記、內務組織、編輯印刊等事宜，井井有條，使印社及籌展迅速完成，其魄力亦殊可嘉也。 是為序。

辛丑端陽

鄧昌成於白龍精舍

目錄

題目	印文	頁次
序		P. 3
前言		P. 6
知刻識篆		P. 8
第一個鳥蟲印	薇	P. 12
鐵閘篆	鄧昌成	P. 14
有名有姓	薇 / 王 / 吳	P. 16
閒章不閒	臥遊	P. 18
老師的印	鄧 / 昌成	P. 19
虞美人	虞美人 / 昨夜 / 問君 / 能有	P. 20
羅浮百印	龍園 / 華首古寺	P. 22
乙未	乙未	P. 24
平常心	平常心	P. 25
改過十訓	吃虧 / 寡言 / 不嗔 / 聞謗不辯	P. 26
想像力	余	P. 29
天淨沙	昏鴉 / 流水 / 西風	P. 30
鳥蟲篆刻展	鳥蟲	P. 32
窗花印	明月	P. 34
佳偶天成	謝 / 苗	P. 35
天作之合	天作之合	P. 36

題目	印文	頁次
丙申	丙申	P. 37
花非花	花非花	P. 38
丁酉	丁酉	P. 39
萬印樓	萬印樓	P. 40
西泠印社	金石弘源 / 博雅	P. 42
大慈大悲	大慈大悲	P. 44
表字	小石	P. 46
黃鶴印	黃	P. 47
齋號	鳥齋 / 鳥齋	P. 48
墨舞	墨舞	P. 49
心心雙印	平常心 / 虛心	P. 50
第一百印	鳥蟲印	P. 51
戊戌	戊戌	P. 52
六波羅蜜	六波羅蜜	P. 54
自強不息	自強不息	P. 56
庚子	庚子	P. 58
花好月圓人壽	花好月圓人壽	P. 60
辛丑	辛丑	P. 62

前言

二零一三年冬在香港大學專業進修學院開始跟鄧昌成老師學篆刻。 在那之前我可以說是一個完完全全的門外漢,對篆刻僅有的認知是用刀具在石章上刻字。 在上完了三個月的基礎課程後發覺篆刻原來是一門非常有趣的學問,加上老師實在是教得很好,所以就一直跟老師學下去。

在我學了篆刻半年左右的時候,很偶然被老師發覺我有做鳥蟲印的潛質,便提議我學做鳥蟲印。 其實當時是有點猶豫的,因為那時我尚在基礎的漢印中摸索,怕一下子就跳到深奧的鳥蟲印會應付不來。 但回心一想老師是鳥蟲印名家,可以跟他學鳥蟲印實在是機會難逢,當下就學起鳥蟲印來。

在學鳥蟲印的同時我也有繼續學習其他印式,除了少數指定的鳥蟲印功課,老師都會讓我自由發揮。 因為鳥蟲篆的變化自由度比較高,我有很多作品都採用了。 隨著對不同印式的深入認識,我的篆刻創作走向也變得多采多姿。 過去兩三年我已經遂漸減少做鳥蟲印,因為創作熱情大部份都轉投到其他的璽印上頭去了。

在學篆刻的初期，我曾經將最初刻的五十個作品配上文章，
出版了《薇刻集》這本篆刻文集作為一個入門階段的紀念。
當完成了第五十個鳥蟲作品時，也曾想過給鳥蟲印出一本書
作為紀念，可是之後因為種種原因總是閒不下來寫書，一拖
再拖之下已經刻了超過一百方鳥蟲印。　如今我打算把這本
書作為鳥蟲印這一個階段的總結，就揀選了五十個比較喜愛
或是有意思的作品，按著大致的創作順序收錄到書裡面。

有感書內的文章大多涉及篆刻，為方便讀者們更容易閱讀，
我特意加入了「知刻識篆」這個章節。　另外，雖然這本書主
角是鳥蟲印，我希望讀者能夠認識更多的篆刻藝術，所以把
自己一些有關的璽印作品也加入到書中。　希望有看到這本
書的朋友能對篆刻發生興趣，加入欣賞及創作的行列。

<div align="right">

梁婉薇

二零二一年四月

</div>

知刻識篆

篆刻可以說是一門以印章與書法結合的藝術。要研究這門藝術，少不得先要了解一下印章的歷史與發展，其次就是要認識有關的書法體系和創作方式。

印章的源流

印章的使用是因應政治經濟的發展和需要而產生，主要是作為身份的憑證及封檢之用。　據考古資料證明，中國最早出現的印章是出土於河南安陽殷墟的三件商代銅璽，距今已有三千多年的歷史，具有和甲骨文同樣悠久的歷史。

殷商時期使用的印章是以金文入印的璽。　到周代統分為官、私兩大類，全都稱作璽。　直至秦統一六國後，才確立天子所用之印為璽，其他印章全都稱作印。　其後為方便辨識，秦以前的印章一般都歸類為古璽。

戊戌 (古璽)

戊戌 (漢印)

篆書的認識

中國主要書法字體有篆、隸、楷、行、草五種，其中篆書是最古老的文字而楷書就是現代使用的字體。 篆書有大篆和小篆之分，在秦統一六國後制定的文字就是小篆又稱秦篆。而之前所用的文字 (包括甲骨文、金文、籀文、六國文字等) 統稱為大篆。 到了漢代，入印文字在隸書的影響下，字形變得工整並且圓轉為方，盤曲化直，名為繆篆或一般簡稱作漢篆。

鳥蟲篆

小篆的字體大約有三十多種，鳥蟲篆是其中之一。 其他比較為人認識的有九疊篆和懸針篆等。 鳥蟲篆最初以鳥頭文字的形態出現於春秋戰國時期的青銅器的銘文上，到了漢代發展成篆書的一種。 此種篆體是依據篆書的字形，將筆劃屈曲盤繞，美化成鳥、蟲、魚、龍等形態。 而稱作雲紋的旋渦狀卷紋也是共中一種普遍被採用入印的形態。

平常心 (小篆)　　　　平常心 (漢篆)　　　　平常心 (鳥蟲篆)

篆刻的創作

篆刻的創作有三大要素，分別是「字法」- 文字的淵源查證和使用、「章法」- 印面空間佈局的設計和「刀法」- 也就是良好的鐫刻技術。

創作的第一步就是「布印」，亦即是印文草稿的設計。 首先要擬定印面尺寸，然後考慮印式是璽還是印。 做璽的話就要決定用哪一種大篆文，而做印的話就要在不同朝代印式中選取合適的。 最後要決定的就是這印是朱文抑或白文作品。

朱文　　又稱陽文，字體凸出印面，鈐在紙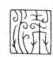
　　　　上時文字呈紅色

白文　　又稱陰文，字體凹下印面，鈐在紙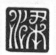
　　　　上時文字呈白色

有了草稿之後就到進行「上石」的步驟，即是將草稿的反文轉描到石章上面。 上好石後跟著就可以動手刻印了，這步驟有個很文雅的稱呼叫作「奏刀」。 刻刀分平口與斜口，刀

口闊度由 3mm 到 8mm 是一般常用的尺寸。

印章刻成，再來就需要「鈐印」，也就是將印文用印泥轉蓋到
印稿紙或印冊上。 印泥又叫印色，一般是朱紅色，主要成份

是艾絨、朱料和油。 印稿紙(如下圖
示)又稱印箋，通常是在連史紙或者
宣紙上印上框邊，訂製的更可以印上
自己的名字或齋號。

製作一個完滿的篆刻作品，最後
少不了的是「邊款」。 那是鐫刻
在印章側面(一般是左面)的文
字，內容通常是落款(題名)和作
印的原因或感想，另外也可以是
與印文有關的文句或圖案等等。
邊款是可以用篆書以外的書體，
一般多數用楷書。 在製作印稿
時，邊款會用墨拓在鈐印之下。

完成的印稿

第一個鳥蟲印

[薇]

二零一四年五月的課堂上首次接觸到鳥蟲篆。記得那時老師說鳥蟲篆在篆刻上是變化自由度最高的一種字體，他還即時示範了如何將口字布成了一隻小鳥，我當時看著覺得很有趣。之後偶然翻閱了老師的作品集，看到了他的鳥蟲印作品，不知怎的腦海中浮現了不少意念，於是就拿個薇字來試布了一個草稿。

老師在看到這個草稿時很意外，因為他沒有想到我會突然布起鳥蟲印來，而且這個印布得很好，不用修改就可以直接付刻。老師說這印線條比較細密適宜刻成朱文，但我不太喜歡朱文印，加上這印也太複雜很難刻，就把草稿丟在一邊遲遲沒有刻出來。

不過因為實在是很喜歡這個草稿，我就把它畫成了下面的一幅小畫(這畫之後更成為了我第一本篆刻文集的封面)。 老師看到小畫也覺得很不錯，更加催促我要把印刻出來，他說如果要做成白文印也可以，不過一定要留意把線條刻得幼細靈活一些。 於是我就盡量將線條刻成很幼的文白，出來的效果居然很理想，我的第一個鳥蟲篆印就這樣誕生了。

鐵閘篆

[鄧昌成]

收到了第一個鳥蟲篆功課，想不到居然是老師的名字。既然是老師的名字，當然是怠慢不得，絞盡腦汁布了好幾個不同風格的草稿。

其中老師最喜歡這個有著漢官印風格的草稿，他說這印字體計設計和章法佈局很不錯，而且趣味性也高，特別是驟眼看起來有些窗花和鐵閘的感覺 (經老師提起再細看，果真是有點兒鐵閘的味道)。老師還打趣說篆書字體有三十多種，我設計的這種篆體應該算是新品種，就叫做「鐵閘篆」好了。

這印在當時可以說是我學印以來最難刻的作品，因為實在是比之前刻的任何一方印都要複雜，老實說刻之前的信心是不太足夠的，所以當看到自己可以刻出這麼漂亮的幼白文來，實在是很有成功感。

老師也讚我這個幼白文印刻得很不錯，如果可以加上邊款的話就更加完美的說。　想到這是老師的名字印，如果可以由老師來刻邊款就最好不過，於是就乘勢請老師為我刻一個邊款作為留念。　老師很爽快的就答應了，他還說這印比較特別，要做一個有意思的邊款才成。　但沒想到老師居然將鐵閘篆這個有趣的名詞記在邊款裡面，所以在看到這個邊款時不禁哈的一聲笑了出來!

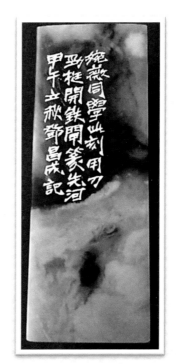

（婉薇同學此刻用刀
勁挺開鐵閘篆先河
甲午立秋鄧昌成記）

老師刻的邊款

有名有姓

[薇]

初學篆刻的人一般都會用自己的名字作為創作的取材，刀工純熟之後就繼而替親朋好友刻印，再來作品受青睞的話更加會有人來邀印，結果就是刻了一大堆姓名印。 當然我也不例外，在我的鳥蟲印作品裡頭，姓名印就佔了四份之一有多。

一般漢篆姓名印的邀印，如果沒有特別指定，我都會選擇刻名印。 因為姓氏印大都是單字，比起二字的名印不單佈局變化要少，在創作上(尤其是筆劃比較少的字)的局限性也比較大，換句話說就是單字印比二字印要多花腦汁了，這就是為何一般篆刻收費都是單字要當作兩字計算。 話說回來，如果做為鳥蟲印的話，選擇單字印的阻力就比較少，因為鳥蟲篆的書體較為豐富而且創作自由度又高，可以輕易將單字印的沉悶布局打破。

王字印就是一個很好的例
子，原本祇有簡簡單單的四
個筆劃，做成鳥蟲印之後感
覺變得豐富和有動感。　再配
上一個框邊之後，更加變成
一幅小畫了。

[王]

另一個例子就是吳字印，把
口部布成了像似紅唇，配上
柔美的鳥紋，印文看上去比
一般字體可以說是生動和活
潑得多。

[吳]

在單字名印中我最喜歡的是薇字印，因為感覺線條很優美，
而且老師也曾經說過薇字印的空間布局很完善。　這印是我
打算用在小型印屏作品上的，原本是想做為白文的，不過考
慮到比較容易鈐得好就改成了朱文。

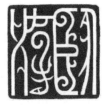

[臥遊]

閒章不閒

姓名印以外的印章一概統稱為閒章，按性質大約可分為肖形、吉語、箴言、敘情、記事、詩文、齋號和鑑賞收藏等幾大類。

閒章一般不拘形式和尺寸，通常是用來為書畫作品加添姿彩，有的時候更可憑章寄意，讓作者傳遞出自己的心聲胸懷。 所以說一方好的閒章不單讓人玩味，還可以為書畫展現更廣闊的空間，故有『閒章不閒』之說。

「臥遊」這方閒章原本是老師給的漢印功課，我一時興起就布了個鳥蟲印。 我原本不認識臥遊這個詞語，在查證一番後才知道這個詞是出自《宋史-宗炳傳》的『澄懷觀道，臥以遊之』。之後很多類似的功課都令我獲益不少，想不到學印之餘更可以豐富自己的文學修養，真的是賺到了！

老師的印

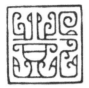

[鄧]

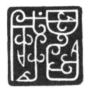

[昌成]

老師在出外交流時都會携帶幾方落款印以備不時之需。有天他說起這幾方印用久了有點悶，很想做幾方新的印章但是卻沒有時間布印。 因為想嘗試布姓名對章，我就自告奮勇提出為老師布一對姓名印。 可是想不到老師居然要求我將這對章作為鳥蟲印功課來做，難度一下子提昇不少，頓然感覺有點壓力。

姓名對章通常是一朱一白的組合，一般都是朱文印在上而白文印居下，不過因應字體筆劃的結構和設計，也會有不同的組合編排。 之後老師從一大堆草稿裡選了上面的一對印，這對印老師原本是打算自己刻的，可是他老人家實在是太忙了，刻印的功夫最終還是落到我手中。 雖然我為這對印花了不少時間和精神，但每次看見老師用這對印的時候都很有成就感。 可不是，篆刻名家都在用我做的印呢!

虞美人

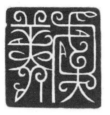

[虞美人]

在書店無意中發現了一本把《心經》做成篆稿的印集，不知怎的心裡忽然就萌起了做套印作品的念頭。 剛巧在這不久前因為喜歡《虞美人》這首詞而把春花秋月刻成了印，心想不若就把《虞美人》整首詞做成套印作品好了。

《虞美人》 這首詞有五十六個字，加上詞牌，我把它們分別做成了二十方印，其中有十方是鳥蟲印來的。 在十方鳥蟲印裡面，「昨夜」、「問君」和「能有」是我最喜歡的，全都是線條優美而且佈局不俗的幼白文作品。 尤其是「問君」和「能有」兩方印的字體設計相似度非常高，印文整體因而顯得特別和諧。

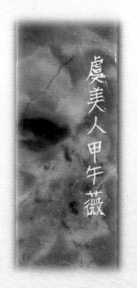

這套印一共花了我三個多月才做好，完成的時候真的是很有成功感和滿足感。在創作過程中遇到過不少挫折，其中最令人沮喪的莫過於有幾個印在將近完成時遇上了石中的裂縫爆裂而要重刻的。

《虞美人》 李煜
春花秋月何時了
往事知多少
小樓昨夜又東風
故國不堪回首月明中
雕欄玉砌應猶在
祇是朱顏改
問君能有幾多愁
恰似一江春水向東流

[昨夜]

[問君]

[能有]

[龍園]

[華首古寺]

羅浮百印

二零一四年冬老師被邀參與一個由深圳海天印社籌辦名為《印證羅浮》的集刻項目。內容是以惠州羅浮山一百個景點作為題材，廣邀國內外印人和篆刻家作印，展出並結集成書出版印集。 老師看到我那陣子刻的印很不錯就推薦了我參加，並且提議把我這次的創作做成鳥蟲印。

之後收到的兩個題目景點分別是「龍園」和「華首古寺」。「龍園」的創作過程可以說是一帆風順，可能因為一向喜歡龍這個字，靈感一下子就有了，拿到題目後祇不過幾天就把印刻成。

但是輪到做「華首古寺」的時候就開始頭痛了，因為四字印的空間比較少，在筆劃多的字體上用鳥紋的話看起來會有點緊逼。　另一方面又考慮到古寺是比較莊嚴的地方，似乎不太適合採用鳥紋，就決定採用單純雲紋的設計。　花了差不多一個月才將印完成，實在是勞心勞力。　不過之後當我收到主辦單位寄來的印集，看到刊載於上面自己的作品時，就覺得這一切都是值得的了。

主辦單位在二零一八年提出為項目舉辦書法展，邀請所有集刻參加者為自己刻的景點做書法創作，我的書法作品也就首次公之於世。　其實我的書法是在學篆刻之後才開始學的，因為篆書是篆刻的必修科，所以也跟老師學了點篆書書法，可是礙於功底不深，做起大型書法作品來實在是有點吃力，還好最後寫出來的作品似模似樣，算是可以見人的說。

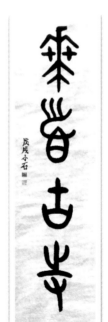

華首古寺 (金文)

[乙未]

乙未

臨近年尾，老師給了個年終功課，就是來年的年庚印。二零一四年是甲午，按天干地支的排列，二零一五年應該就是乙未年了。 原本這是個漢印功課，但先後布了幾個草稿都感覺有點呆板不太滿意，於是就改為布了這裡的鳥蟲印。

總結二零一四年是非常滿足的一年，除了刻成差不多一百方印之外，我還出版了自己的作品集《薇刻集》。 說起作品集，其實起初是想將學篆刻以來首五十個作品做成印稿集給自己作為紀念。 之後想到何不將學習過程當中的點滴一併記下來，作為日後回顧的同時也就可以與他人分享，於是就嘗試為每個作品寫了一篇文章，最後編成了《薇刻集》這本篆刻文集。

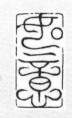

如意 (小篆)

平常心

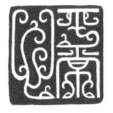

[平常心]

十多年前開始在情緒大肆起伏之間很容易發生心悸的毛病，所以一直常常告誡自己要放寬心情，凡事當以平常心待之。 雖知平常心是道，奈何知易行難，時至今日雖然年紀一把，脾氣也已經比年輕時收斂得多，我仍要常常提醒自己保持平常心態。

在開始學篆刻之後，很喜歡把平常心做為作品的題材，幾乎每學一種印式都會做一兩個作品。 在做了幾個不同類型的印式之後，想起還沒有做過鳥蟲篆的，就決定動手做一個。

這方印刻出來雖說整體祇是一般，不過我很喜歡印文裡面的那個心字，因為驟眼看起來有點兒像孔雀開屏的味道。

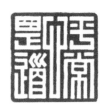

平常心是道 (漢篆)

改過十訓

二零一五年初收到了歷來最大型的鳥蟲印功課，題目是清代弘一法師的《改過十訓》。

《改過十訓》 弦一法師

1、虛心

2、慎獨

3、寬厚

4、吃虧

5、寡言

6、不說人過

7、不文己過

8、不覆己過

9、聞謗不辯

10、不嗔

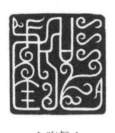

[吃虧]

[寡言]

弘一法師原名李叔同，生於清光緒六年(1880)，是著名音樂、美術教育家，書法家和戲劇活動家，曾經留學日本，後剃度為僧，法號弘一，是中國近代佛教史上非常傑出的一位高僧。

在這改過十訓裡面，我覺得最難的是不嗔這一項。　嗔意即是怒，古時賢者曾有說過『二十年治一怒字，尚未消磨得盡』，可見嗔這陋習是如何難改！

[不嗔]

這個功課我足足用了四個多月的時間才完成，因為其中不單有幾個四字印，而且更有很多相同的印文(因為想要布成不同的樣子)，布起鳥蟲印來倍感吃力。

作品裡面我自己比較喜歡的有「吃虧」、「寡言」、「不嗔」和「聞謗不辯」這幾方印。　而其中我最滿意的是「聞謗不辯」這個印。　老師也說這印是最好的，整體佈局完善，刻工也做得很好，是一個不錯的作品。

[聞謗不辯]

做十訓這功課那陣子因為比較忙，所以全都沒有刻邊款。 之後想拿「聞謗不辨」去參加比賽，就替這印補做了一個篆書邊款。 不過做邊款的時候一個不小心居然把聞字錯刻成楷書 (因為這字的兩個書體十分相似)，而且在全文刻起之後才發覺，所以沒法改正。 這種字體不協調的情況就不其然為作品添上一個小小的缺憾!

聞 (篆書)

想像力

[余]

為朋友刻了個姓氏印，鈐出來一看才發覺很像一個穿著荷蘭傳統服裝的女子。把印稿拿給朋友們看，大部份都同意我的看法。 不過也有人說這印看起來比較像是廟宇或其他的東西。我發現不贊同的人全都是對荷蘭女服沒有印象的。如此說來，可見得人們的想像力是建基於本身的經歷。

過後我偶然在雜誌上看到了一幅穿著傳統荷蘭服少女的圖片，覺得很像這印，就仿照它畫成了這裡的圖像。這一次朋友們都一致贊成兩者實在是很相似的說！

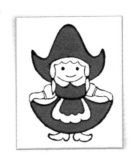

天淨沙

偶然翻閱《虞美人》的印稿集，不知怎的居然又萌起了做套印的念頭。 這一次我選了元曲《天淨沙》作為題材。我很欣賞馬致遠寫的這一首小令，雖然祇有短短的二十八個字，卻構成了一幅非常豐富和有意境的圖畫。

《天淨沙 - 秋思》
馬致遠

枯藤老樹昏鴉
小橋流水人家
古道西風瘦馬
夕陽西下
斷腸人在天涯

因為《天淨沙》這曲本身意境豐富，就想盡可能將意境保留。在詳細考慮之後，我把這首曲的文字加上曲名分別布成了十二方印，而其中有三方是鳥蟲篆。 我對印式的選擇首先是依靠直覺的，就是說看到印文篆書字體的第一印象，其次就是考慮到印文的意思或意境。 選擇做為鳥蟲印的分別是「昏鴉」、「流水」和「西風」，因為它們的字體構造非常適合用於意境的創作和表現。

天淨沙 (漢篆)

「昏鴉」的意念就是黃昏時鴉鳥在枝頭屋脊上活動啼叫，於是就把鳥兒都放到了印的最上面，因而成品的畫面頗能表達出印文的意思。

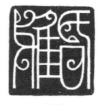

[昏鴉]

「流水」兩字的篆書體本身就含有水的姿態，用上鳥蟲篆就更加能表現出緩緩流水的動態。

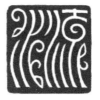

[流水]

「西風」是我最喜愛和滿意的作品，我用雲紋模擬出風吹的狀態，再把西字布成彎曲的欄杆，從而將那個大風從西邊吹彎欄杆的動態表現出來，不單老師就連篆刻前輩都有誇我這印是佳作！

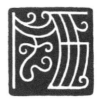

[西風]

鳥蟲篆刻展

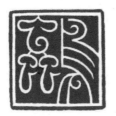

[鳥蟲]

偶然和老師參觀了一個小型書法展覽，感覺辦這類展覽會是個有趣的體驗，心裡不期然興起了做小型篆刻展的念頭。 因為自己很喜歡鳥蟲篆刻，加上我和老師都有不少鳥蟲印的作品，就向老師提議兩人合辦一個鳥蟲印展覽。 老師覺得這是個很不錯的主意也就首肯了。

老師因為課堂繁忙，展覽的籌辦就大部份都交由我來負責。事情進行起來才發覺不是我想像的那麼簡單，要做的功夫原來也不少，這些包括場地的申請、規劃和佈置，印刷品的設計與及展品的製作和裝裱等等。 除了這些主要工作，還有不少其他瑣碎事情，實在是忙得不可開交，雖然做的很辛苦，還好學到的東西也是不少。

鳥蟲篆刻展
鄧昌成 梁婉薇 師生聯展

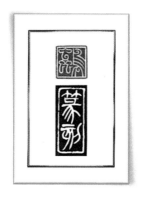

在各項籌備工作上，最花心思的要算是印刷品的設計。 設計邀請咭時想到要突出篆刻展的主題，我就用「鳥蟲」印配上老師寫的「**篆刻**」書法，做成印箋的模樣，很多人都讚這是個很有心思的設計。

另一個設計的重頭戲就是場刊，除了老師和我的簡介之外，裡面還收錄了所有展出的鳥蟲印，就著場刊的形狀，我特地選了老師的鳥蟲印「花好月圓人壽」作為封面，出來的效果就是老師都非常滿意的說。

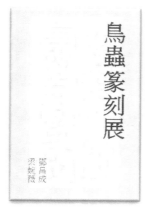

展覽在二零一六年二月於上環文娛中心的展覽廳舉行，在眾友好及師兄弟姐妹(實在很感謝他們)的幫忙之下，順利展出並且完滿結束。 當然也要感謝老師給了我這個寶貴和難得的機會，令我在多方面都有所成長，可說是獲益良多！

窗花印

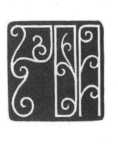

[明月]

為五字印找題材時偶然想起《水調歌頭》其中有幾個自己很喜歡句子，就拿了來布印。　在做草稿時偶然發現明月兩個字如果布成雲紋的鳥蟲印時很像一對窗花，因為感覺很有趣就把印做了出來。　老師和同學們看到都打趣說這是個名符其實的「窗花印」哩!!

《水調歌頭》蘇軾

明月幾時有　把酒問青天

不知天上宮闕　今夕是何年

我欲乘風歸去　唯恐瓊樓玉宇　高處不勝寒

起舞弄清影　何似在人間

轉朱閣　低綺戶　照無眠

不應有恨　何事長向別時圓

人有悲歡離合　月有陰晴圓缺　此事古難全

但願人長久　千里共嬋娟

佳偶天成

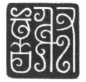

[謝]

[苗]

一對朋友結婚了，作為結婚禮物，我為他們刻了一副姓氏的龍鳳對章。　因為兩個姓氏的筆劃差距比較大，又考慮到這印章可以作為日常使用，就採用了單純雲紋的鳥蟲印。　因為這是結婚禮物，這對印當然要刻一個有意思的邊款，找了幾句四字吉語，嘗試配合不同的書體做出草稿比較，最後我選了隸書的「佳偶天成」。

刻出來的邊款如果需要顯現的話，一般是填上白色顏料，少數會選用其他如金色或紅色的。　在這裡因為是用作喜慶禮物，我就選配了紅色，印章的顏色襯起隸書的豐富筆觸，看起來相當有傳統的喜慶意味。

天作之合

[天作之合]

在替朋友的龍鳳對章配邊款時偶然發現天作之合這幾個字很適合做成鳥蟲印，就順手拿來布了個印。就著詞句的含意，我特意給每個字都配上一對小鳥，從而顯示出一雙一對的意景，配上輕柔的線條後，整個印看起來就像一雙雙的小鳥在共舞。最有特色的地方是合字，中間的一劃是由兩隻小鳥翼尖相交而成的一個心型代替的。

這印是少數我十分滿意的作品之一。老師也很讚賞這個印，說是佈局完善有心思，刻工精美線條流暢，是個出色 的作品。聽到老師的評語心裡是有點得意，雖說在學者要謙虛不能自滿，但我真心覺得自己這個作品很完美，而且能夠把這般幼細的線條刻的如此流暢實在是十分不容易的！

丙申

每到年底老師都會要求大家做新一年的年庚印，不過這一年功課多了一樣就是生肖的肖形印。 二零一六年歲次丙申，生肖是猴。

[丙申]

丙申 (漢篆)

布印時因應丙申兩個字體的構成都是左右對稱，我特意採用了上下字的排列方式，加上優美的線條，出來的成品有點兒圖騰的效果。 我很喜歡這印，感覺很和諧而且美麗。 老師也說這印很有趣，因為印文的設計有點迷幻色彩。

之後偶然看到國內《萬印樓當代國際篆刻精英收藏工程 2016》的征稿啟事，因為想試一下自己的水平，就大著膽子鈐了幾個印做成印屏加上這方印寄過去參加，想不到很幸運居然入選，而這印就被主辦機構永久收藏了。

花非花

[花非花]

《花非花》是白居易眾多作品當中，我比較喜愛的一首。

《花非花》白居易
花非花　霧非霧
夜半來　天明去
來如春夢不多時
去似朝雲無覓處

有天偶然看到這首作品感覺很適合做成套印，就將文體分別做為了四方漢印和兩方小璽。 之後做詞牌印的時候想到這首作品有點夢幻飄渺的感覺，決定把風格做得輕柔一些就選了鳥蟲印。 布這印花了不少心思，因為印文裡有兩個花字。

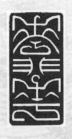

布漢印「花非花」的時候意外地把花字布成了小狗的樣子，之後突然萌起玩心就把另一個花字布成了小貓，看到這印的朋友都大呼有趣！

花非花 (漢篆)

丁酉

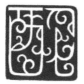

秋去冬來，不知不覺一年又將過去，又是時候要做新一年的年庚印。 二零一七年歲次丁酉，按十二生肖排列酉也就是雞年了。

[丁酉]

丁酉這兩個字的結構不僅十分適合布印，其存在的字體種類也比較豐富，加上我學會的印式也比以前多，一下子就布了二十多個不同類型的草稿。 之後看著這個很不錯那個很可愛的，不知不覺就刻了十多方印。 而這裡的一方鳥蟲印就是我最喜愛的三甲之一。 除了十多方年庚印，我還刻了六方肖形印，作品數量可說是歷年之冠。

丁酉 (金文)

酉 (漢篆)

萬印樓

[萬印樓]

萬印樓位於中國山東省濰坊市，是清代著名金石學家陳介祺於道光三十年(1850)創立的，因其中收藏有過萬件文物珍品，故稱萬印樓。

時至今日，萬印樓已成為山東省重點文物保護單位，並且於一九九三年前開放予公眾參觀。 萬印樓作為一個景點並不是單一座樓，它的整體是一個建築群，原本是陳介祺的故居。

陳介祺研究會在二零一五年發起《萬印樓當代國際篆刻精英收藏工程(2016-2019)》的五年計劃，入選作品會被永久收藏入萬印樓。 我在二零一六年曾經參加並有幸入選(見 P.37)，二零一七年再我再接再厲，做了「萬印樓」這個作品去參加，結果很開心這方印又被收藏了。

說起陳介祺，不得不提到印譜史上著名的《十鍾山房印舉》。陳介祺是山東濰坊人，曾官至翰林院編修，在辭官歸故之後的三十年間專注於金石學的研究和收藏。光緒九年（1883），陳介祺將自己所收藏的七千餘方古璽印加上其他收藏家的古印，共一萬零二百八十四方，在經過十多年漫長的鈐拓和編次後，匯輯成《十鍾山房印舉》。

《十鍾山房印舉》共一百九十四冊，並以古璽、官印、玉印、套印、兩面印、多面印、姓名印、鳥蟲印、吉語印、圖案印等共三十舉分類編次。這套印譜集印之豐，冊數之多，成為印譜史上空前絕後的巔峰巨作。

據聞一套原鈐版的《十鍾山房印舉》現時的價值已經攀升至數百萬圓。不過這套印譜冊數實在是太多了，就算是印刷版的我也買不起（不是沒錢而是沒地方放），還好有出版社出了一本收錄二千方印的精選版，就買了一本作為收藏。

西泠印社

西泠印社創於光緒三十年(1904)，宗旨是『保存金石、研究印學，兼及書畫』，首任社長為清代著名書法篆刻家吳昌碩。時至今日，西泠印社已成為海內外研究金石篆刻歷史最悠久兼且最具備影响力的團體，享有『天下第一名社』之稱號。

印社位於中國浙江省杭州市的西湖景區孤山西麓，據印社網頁介紹，社址佔地約七千平方米，內有多處明清古建築和清雅的園林景致，摩崖題刻更是隨處可見，有『湖山最勝』之美譽。我沒有到過印社，所以每當聽到老師(他老人家是西泠的社員)說起那裡的古蹟文物時都心生嚮往，想著何時有空前往一遊。

[金石弘源]

[博雅]

二零一七年在網路上看到了《西泠印社大型國際篆刻選拔賽》的征稿啟事。 我覺得這是一個考核自己的機會，就精心刻了幾方印鈐了印屏寄去參加，而當中就包括了這裡的「金石弘源」和「博雅」兩方鳥蟲印。 在兩個作品中我比較喜歡「博雅」，因為這方印的線條比「金石弘源」要流暢細膩一些。

不枉費我一番努力，結果我的作品獲選入圍。 當收到西泠印社寄來的入選証書時真的是非常高興，除了感覺自己的篆刻水平被肯定了之外，精神上也得到很大的鼓舞，因而就下了決心要更加努力學習和創作!

大慈大悲

有天偶然看到了慈悲兩字的篆書體，突然就萌生了做鳥蟲印的靈感。 因有感兩字印的布局比較平淡就布了個大慈大悲的四字印，布印時想到要有錯落對比的效果就採用了迴文(逆時針排列)的布局。 做邊款的時候想起了那句善男信女常掛在口邊的『大慈大悲觀世音菩薩』，一時心血來潮就給邊款加了個觀音像，想不到大家對這個邊款都很是讚賞。

去年初在網上看到了《全國當代鳥蟲書篆刻邀請展暨古代鳥蟲書璽印藏品展》的征稿啟事，就把幾方我喜愛的鳥蟲印鈐

了印稿和拓了邊款寄過去，其中我最喜愛和滿意的作品就是這方「大慈大悲」印。 結果很高興入選的就是這個作品，之後還被平湖博物館收藏了。 最開心的是，除了收藏証書和展覽圖錄，我還收到了一千圓的收藏費哩!

[大慈大悲]

[小石]

表字

表字又稱字，是中國古文化傳統上在本名以外的另一個正式稱謂，古時文人成年時會取表字作為社交之用，一般朋輩祇用表字互稱。

取表字的事源於學習刻邊款的一堂課，因為我抱怨名字筆劃太多很花功夫而且也難刻得好，老師打趣說要不你取個筆劃少的表字作為落款用好了。 我聽到覺得也是道理，加上有其他考慮因素，就決定給自己取個表字。

表字的選擇當然不是要計較筆劃多少，共中的意思才是最重要的，草擬了一堆包含自己興趣和理想的表字，最後從裡面揀選了「小石」。 取這個表字因為我覺得自己是人海中的一顆平凡小石，另一方面它還寄託了我對篆刻的喜愛，說起來印章本身就是一方小石!

小石 (小篆)

黃鶴印

[黃]

在畫展上看到一幅描繪鶴群的作品，因為畫的實在太好，印像非常深刻，以致萌起把鶴放到篆刻作品上的念頭。有天在收拾一些自己的舊作品時看到了下面的黃字印，靈感突如其來想到把左右兩側的筆劃布作兩隻鶴，最後就布成了這個鳥蟲印。

我很喜歡這方印，不單是因為可以一償心願以鶴入印，同時這印也是一個美麗的作品，因著這是黃字印加上鶴紋，我就把這個作品命名為「黃鶴印」。　說起黃鶴兩個字，不其然地想起下面一首自己很喜歡的詩。

《黃鶴樓送孟浩然之廣陵》　李白
故人西辭黃鶴樓　　煙花三月下揚州
孤帆遠影碧空盡　　惟見長江天際流

黃（漢篆）

齋號

齋號，也就是古時文人墨客給自家書房或畫室所取的名字。 如今雖然不能輕易擁有自己的書房或畫室，很多人依然會給自己創作的一方小天地冠以齋號。 一般齋號的取名會與主人有所關連，從而多少可以看到主人的性格品味，寄情與愛好。

［鳥齋］

［鳥齋］

我的篆刻工作間位於家中一角的窗邊，因為常愛在刻印之餘觀看窗外飛翔的小鳥，曾經想過取名「觀鳥齋」。 但又想到自己很喜歡做鳥蟲印，覺得「鳥蟲齋」也是個選擇，不過又嫌蟲字不太好看。 思來想去，既然兩個齋號都有一個鳥字，就簡單的取了「鳥齋」這個齋號。

墨舞

[墨舞]

偶然在一幅書法作品上看到個漢篆印，印文就是墨舞這兩個字。 當下感覺這印文很有意思，一篇書法作品筆觸躍然紙上，不就是一場墨之舞嗎！ 想到舞動的感覺形態，不其然就萌起將印文做成鳥蟲印的心思，回家很快就憑著靈感刻了這個作品。

這方印是我喜愛的作品之一，印文有著靜中帶動的意境，最特別的就是舞字的下方有著像芭蕾舞者的足尖。 老師也讚這方閒章是很不錯的作品，而且頗適合作為書法作品的引首章。奈何我不常做書法作品，恐怕這方印要被束之高閣了。

墨趣 (漢篆)　　　　墨耕 (金文)

心心雙印

我一向偏愛白文印，除了刻璽外很少做朱文印。有天一時靈感到，布了個「平常心」的朱文印。做出來的成品很不錯，尤其是那個心字線條很優美，不過一再細看之下，總感覺如果這是個白文印應該會更完美的說。

[平常心]

曾經想要把草稿重刻成白文印看看感覺對不對，但又不想再刻同一個印文就單單取了喜愛的心字改布了「虛心」這個印。

[虛心]

兩個作品比較起來，以整體來看應該是「平常心」這印略勝一籌，因為虛字看起來比較散，有點像兩個字。　不過單就刀工線條(尤其是心字)來說，感覺「虛心」要好看得多，這都歸功於我的白文能刻得比朱文還要幼！

第一百印

[鳥蟲印]

幾年下來，不知不覺就刻了九十九方鳥蟲印，想著將第一百個作品作為總結學習鳥蟲印的一個階段，就刻了這方明符其實的「鳥蟲印」。

說起來學做鳥蟲印是很偶然的事。 那次是一時興起做了個鳥蟲印 (見 P.6)，誰知老師看到覺得我有潛質，便提議我學做鳥蟲印。

從第一個鳥蟲印到這裡的第一百個作品，其中經歷了差不多四年時間。 由於在學印初期是專注在講究橫平豎直的漢印上，受到漢印的影響再加上我喜歡把雲紋刻得很圓，不知不覺中做出來的作品居然帶著點西洋風味，不過老師說這也是我的個人獨特風格。 到後期因為做多了其他的印式加上開始學習篆書的書法，風格亦隨之變得多采多姿，唯一不變的是幼白文印始終是我的最愛!

[戊戌]

戊戌

時間在繁忙的比賽和學習中悄然溜走，很快又到做年庚印的時候了。 二零一八年歲次戊戌，生肖是狗。

記得小時候總是將戊、戌和戍三個字混淆，直到學了一句口訣『橫戍、點戌、戊中空』之後才分得清楚。

戊戌這兩個字筆劃很好布，很輕鬆的就布了十多方年庚印，其中這裡的四方印，加上在第八頁的兩方都是不錯的作品。不過生肖印卻老是布不好，不知是不是狗年犯沖，布出來的草稿怎麼看都不滿意，最終就是一個生肖印也沒有刻成。

(小篆)

(金文)

(甲骨文)

總結起來，二零一七年是豐收的一年，我參加的四個征稿和比賽項目全部都入選了。 除了前面提過萬印樓的收藏征稿(見 P.40)和西泠印社的國際選拔賽(見 P.42)，另外兩項分別是「全國甲骨文書法篆刻展」和「中山王杯篆刻藝術大獎賽」。也就因著這兩個比賽，令我有機會接觸到甲骨文和中山王銘文的篆刻藝術，從而萌生了刻璽的熱情。

甲骨文 (甲骨文)

提起中山王杯，不得不介紹一下中山王銘文。 中山王銘是戰國時期東周中山王國器銘上的文字，屬於大篆的一種。器銘一共三件於一九七八年在河北省平山縣戰國中山王墓出土，傳世的字大約有四百多個。 我很喜歡它的字體因為線條不單優美而且動感很強。 雖然可用的字量不算多，但我也做了不少作品，在我眾多的中山王銘作品裡頭，我最喜愛的就這方「在明明德」的朱文璽。

在明明德 (中山王銘文)

[六波羅蜜]

六波羅蜜

收到了久違的鳥蟲印功課，題目是六波羅蜜。 查了資料才知道原來六波羅蜜又稱為六度，是佛教六種基本的修行方法。 這六種分方法別為布施、持戒、忍辱、精進、禪定和般若。

印象中佛教是慈悲為懷的，於是就打算整套作品採用柔性一些的圓形印佈局。 不過因為圓形章是比較難做邊款和鈐得好，所以就用了方形章來刻印。 我把「布施」與「持戒」做成了元朱文印，而「忍辱」、「精進」、「禪定」和「般若」則刻成漢白文印。

偶然發現這六方圓印排列起來很像樹冠，想到如果加上長形印作為樹幹就可以組成一棵樹，於是就將「六波羅蜜」做成長形鳥蟲印，組合起來就成為了右邊的《六度樹》這個作品。

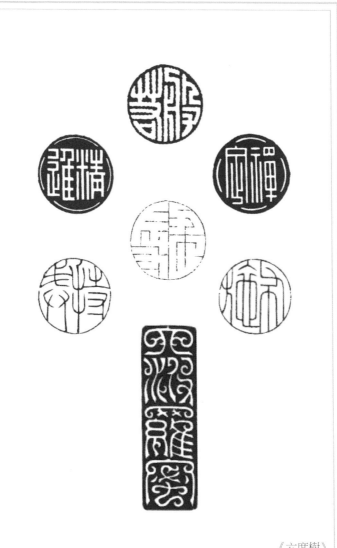

《六度樹》

自強不息

自強不息這個四字詞語相信很多人都認識，但知道出處的人卻是少之又少，我也是做這印時好奇查了一下才知道這詞語原來是出自《易經》裡的乾卦。

《易經－乾卦》

天行健
君子以自強不息
地勢坤
君子以厚德載物

為鳥蟲印做邊款，我一般會選擇用篆書，就著這個印文的內容意思，我想刻一個比較硬朗邊款，就採用了嘉量銘的字體，出來的效果還算是可以的說。　順帶一提，嘉量銘就是刻在新莽銅嘉量(作為統一度量衡的器皿)上面的文字。

自強不息 (九疊篆)

之後在研究元代的九疊篆官印時偶然發覺自強不息這四個字很適合布成九疊文，就用來做了個元官印。　這是我的首個九疊篆作品，老師的評語是佈局和刻工都很不錯，是個成功的作品。

[自強不息]

庚子

年近歲晚，又是時候要做新一年的年庚印。 二零二零年歲次庚子，按十二地支算起來是鼠年。

因為庚子這兩個字的篆體可塑性很高，輕輕鬆鬆的很容易就布了二十多個不同印式的草稿，其中我最喜歡的是這方可愛的鳥蟲印。

[庚子]

這印的靈感是來自一幅書法作品，那裡的庚字看起來就像飛舞的蝴蝶，於是就試著用鳥蟲文把想像具體化，有了蝴蝶當然少不了花，就順手把子字布成了花苞的樣子。 因為庚字實在是太似蝴蝶，我和老師都戲稱這個作品為「蝴蝶印」。老師很喜歡這方印，他說印文的設計充滿想像力，加上流暢的線條和刀工，是一個有趣和優美的作品。

搜索字體的時候偶然發現了庚子兩字的王子午鼎銘文，因為字體的趣味性很強我也就禁不住用來做了個作品。　王子午鼎是春秋時期楚國的青銅器，因銘文屬於大篆，便採用了古璽的粗邊框印式。　印文裡的庚子兩個字看起來就像是一對外星的異形，十分有趣！

庚子 (王子午鼎銘文)

說起做年庚印，二零一八年尾因為太忙沒有時間做二零一九年(己亥)的年庚印，過了年補做的時候才發覺己亥兩字很不好布，尤其是鳥蟲印老是布不好，最後因為不想太花時間就草草刻了兩三方漢印和這裡的小肥豬生肖印，算是了結心事。

對我的篆刻生涯來說，二零一八年可以說是非常值得紀念的一年。　因為由老師發起的「香江印社」正式成立並註冊作為藝術社團，我很開心終於有自己可以歸屬的印社！

香江印社 (漢篆)

花好月圓人壽

為寫書開始整理鳥蟲印的印稿，發覺當中居然沒有四字以上的作品，想著這本書將會是作為一個階段的總結，就決定刻方比較多字的印作為我的畢業作品。

選擇花好月圓人壽這個六字吉語作為題材是因為這是在中秋節時用來祝願美好的話語，尤其是花好月圓四字本身更是喻意吉祥兼具完滿之意。 另外花好月圓人壽也是一個常春的篆刻題材，說起來在老師的鳥蟲作品裡，「花好月圓人壽」剛巧也是我最喜歡的一方印。

最初本想把這印做成幼白文，但考慮到印面尺寸比較大空間難掌握，幼一分的話會令到印文線條不顯，粗一分線條又會

顯得混亂，最終唯有多花力氣刻成了朱文。儘管這是我所有鳥蟲印裡最複雜又最難刻的一個，我可是非常滿意這個作品的。 老師對這個作品的評價也很高，說是佈局完善兼且刻工細膩，不負畢業作品之名。

人長壽 (漢篆)

[花好月圓人壽]

辛丑

[辛丑]

辛丑對我來說是很有意義的一年，因為這是我的生肖年。做年庚印時靈感湧現，刻了好幾方鳥蟲印，而在幾個作品當中，這裡的一個是我最喜歡的。 老師也說這印是最好的，它的特色在於有一對美麗的牛角和一雙很有氣勢的眼睛，而辛字看起來更像是一個京劇面譜的說。

隨著邁進二零二一年，這本文集的編寫終於到了尾聲，接下來就到進行排版的工作了。 雖然之前有過做《薇刻集》的經驗，但禁不住這一次的圖片數量大，而且頁面設計比較複雜，兩三個月的時間是少不了的。 之後還要修圖和做封面設計，肯定又是一通好忙。 不過選擇自己做設計和排版是值得的，因為可以保證成品貼合自己的心意！

在鳥蟲印這個階段之後，我的創作大部份都轉投到其他的璽印那裡去了。 在眾多篆刻印式裡面，璽的創作內容可說是最豐富的。 因為大篆文字不單種類繁多，其中更有不少充滿趣味性的字體，之前提到的中山王銘文和王子午鼎銘文就是很好的例子。 不過因為在大篆當中金文的字量是最多的，所以我的作品大部份是採用金文的， 而這裡就是幾個自己比較喜愛的金文作品。

此中有真意

美意延年

有志者事竟成

日日是好日

作者簡介

梁婉薇，字小石，退休專業人士，香江印社副社長。篆刻師隨鄧昌成，善刻幼白文，尤喜鳥蟲印。 2016年曾與鄧昌成老師聯合展出「鳥蟲篆刻」。 出版有《薇刻集》篆刻文集。

作品曾入選多項篆刻征稿比賽項目:

2016　萬印樓當代國際篆刻精英收藏工程(2016)

2017　錦溪杯全國甲骨文書法篆刻展

　　　中山王杯篆刻藝術大展

　　　萬印樓當代國際篆刻精英收藏工程(2017)

　　　西泠印社大型國際篆刻選拔賽

2018　香港篆刻作品展

2019　全國當代鳥蟲書篆刻邀請展

2020　萬印樓當代國際篆刻精英收藏工程(2020)

2021　萬印樓當代篆刻藝術大展

　　　西泠印社第十屆篆刻藝術評展